Illustrations prepared in coordination with Kate Armstrong, Madison & Mi Design Boutique. Text translation by Madhu Rye. Book design by Sara Petrous.

Cataloging-in-Publication Data available at the Library of Congress.

.

ISBN 978-1-943018-16-1

Gnaana Company, LLC
P.O. Box 10513
Fullerton, CA 92838

www.gnaana.com

Bindi Baby

by gnaana

रंग • RANG
COLORS (HINDI)

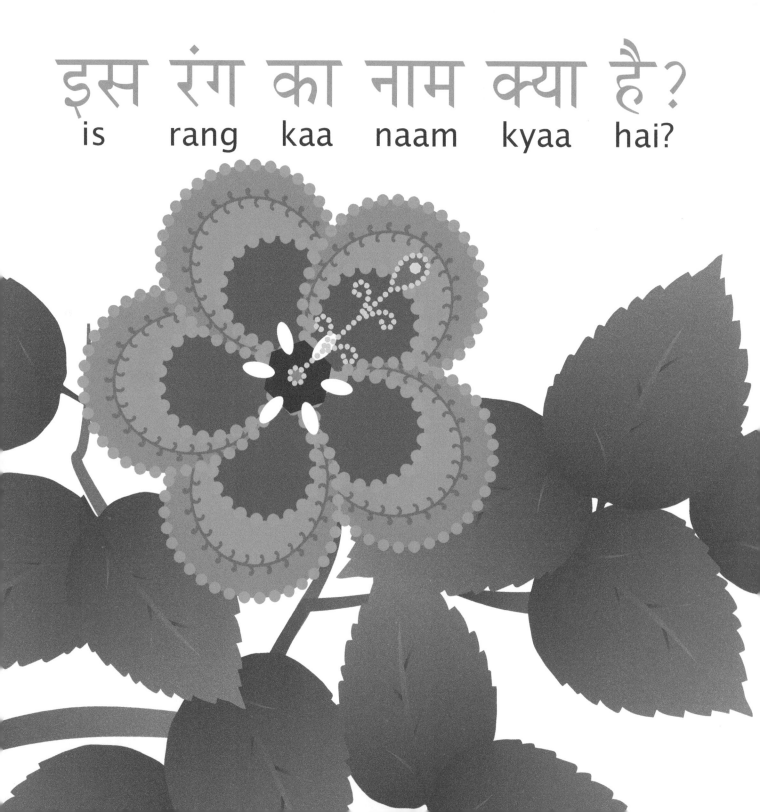

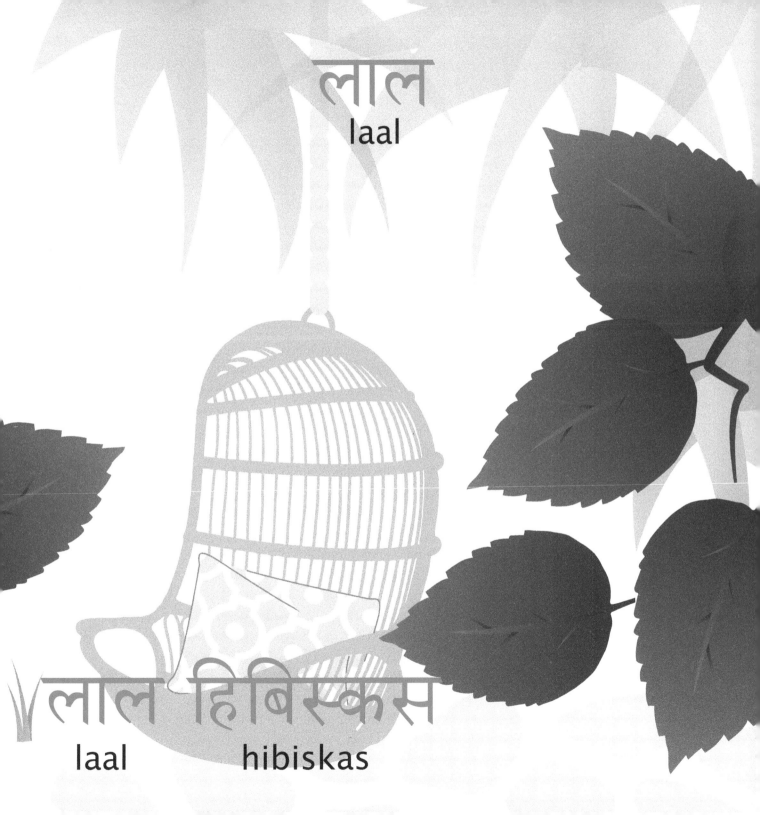

लाल
laal

लाल हिबिस्कस
laal hibiskas

इस रंग का नाम क्या है?

is rang kaa naam kyaa hai?

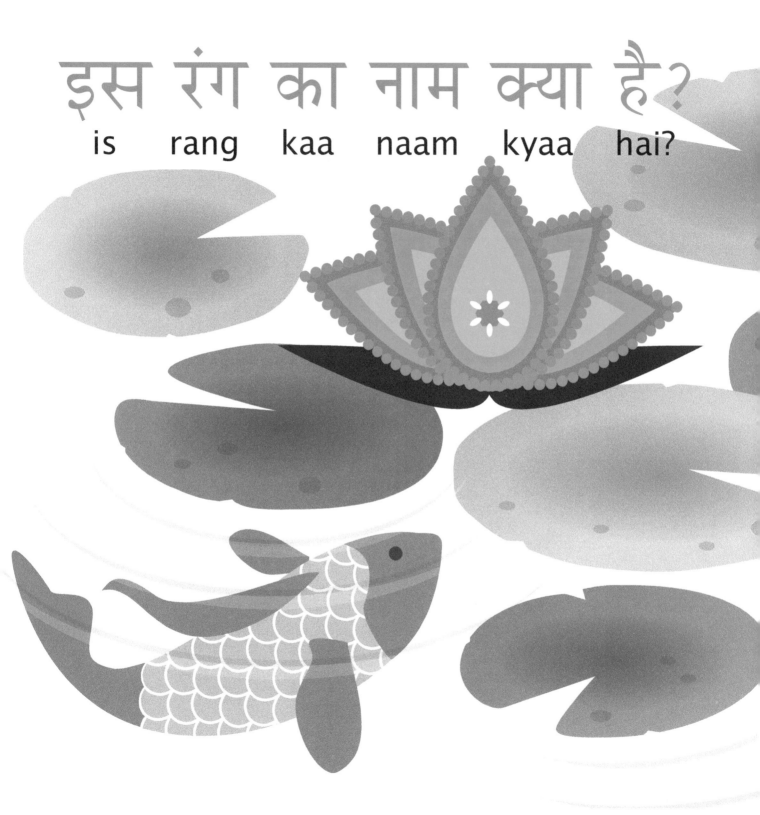

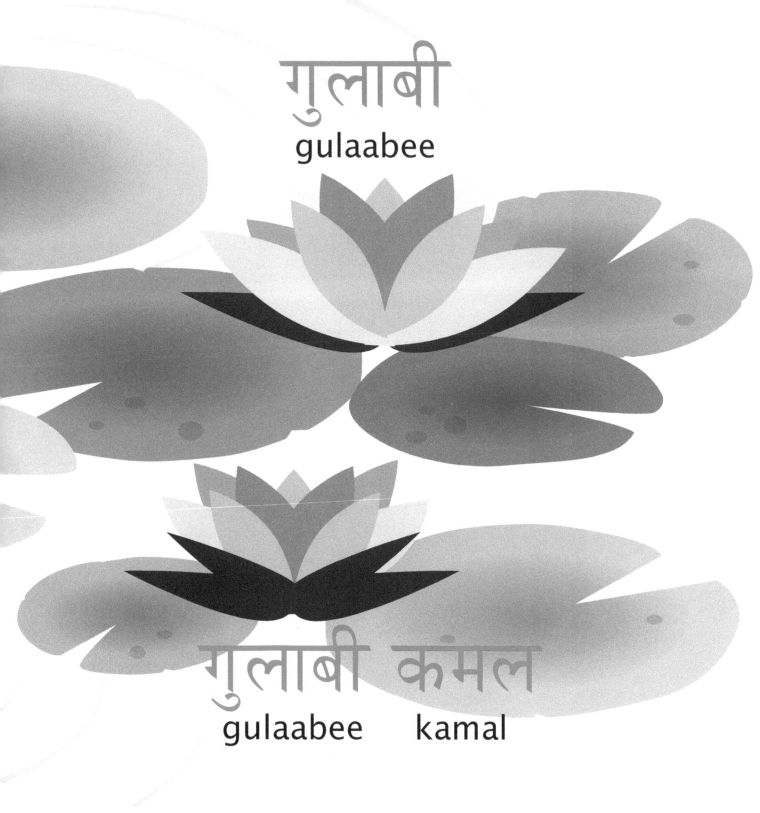

गुलाबी
gulaabee

गुलाबी कंमल
gulaabee kamal

इस रंग का नाम क्या है?

is rang kaa naam kyaa hai?

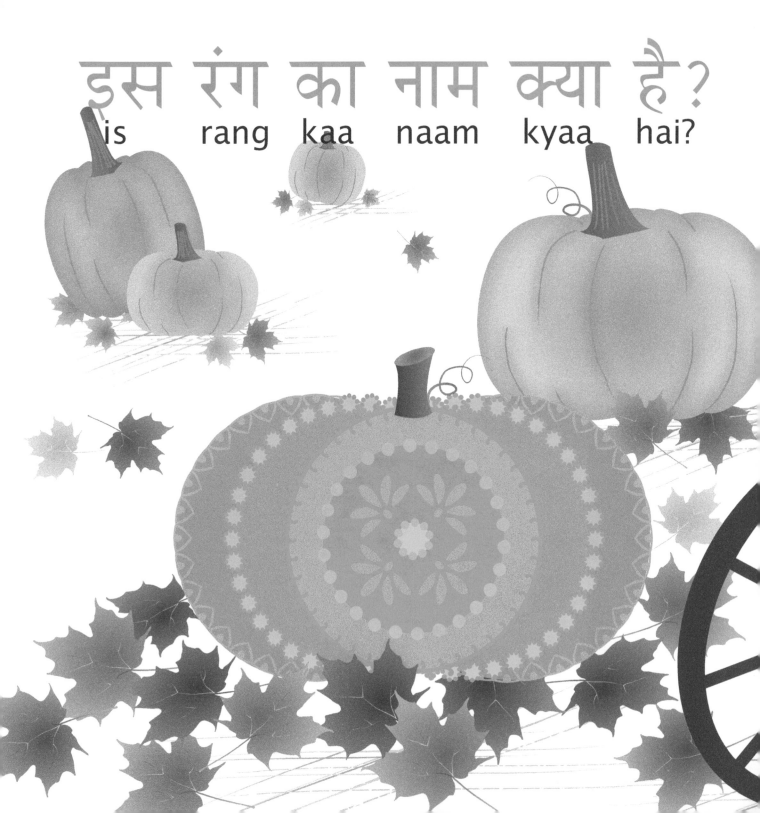

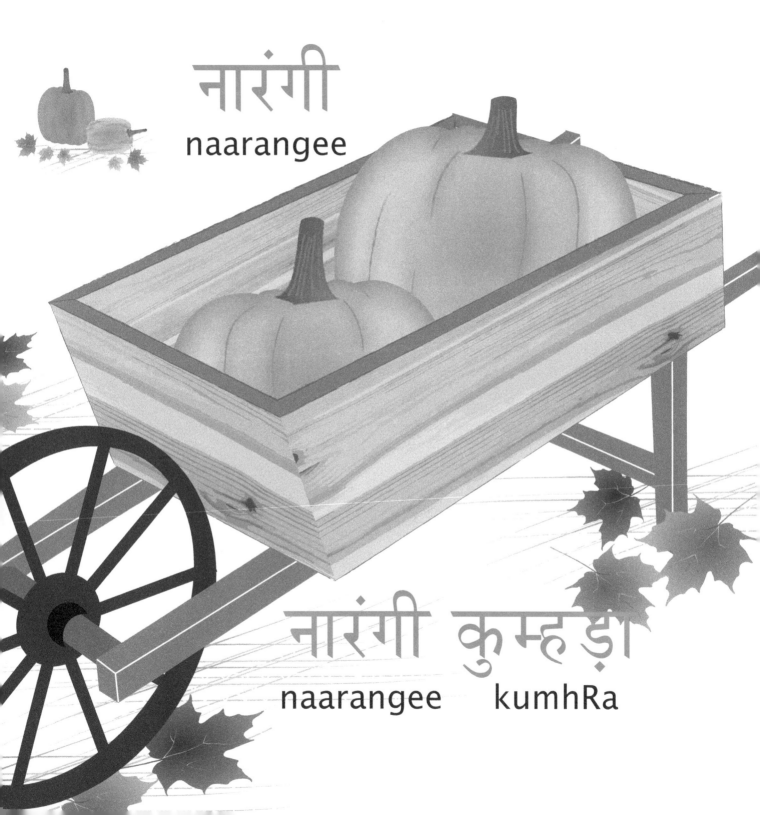

नारंगी

naarangee

नारंगी कुम्हड़ा

naarangee kumhRa

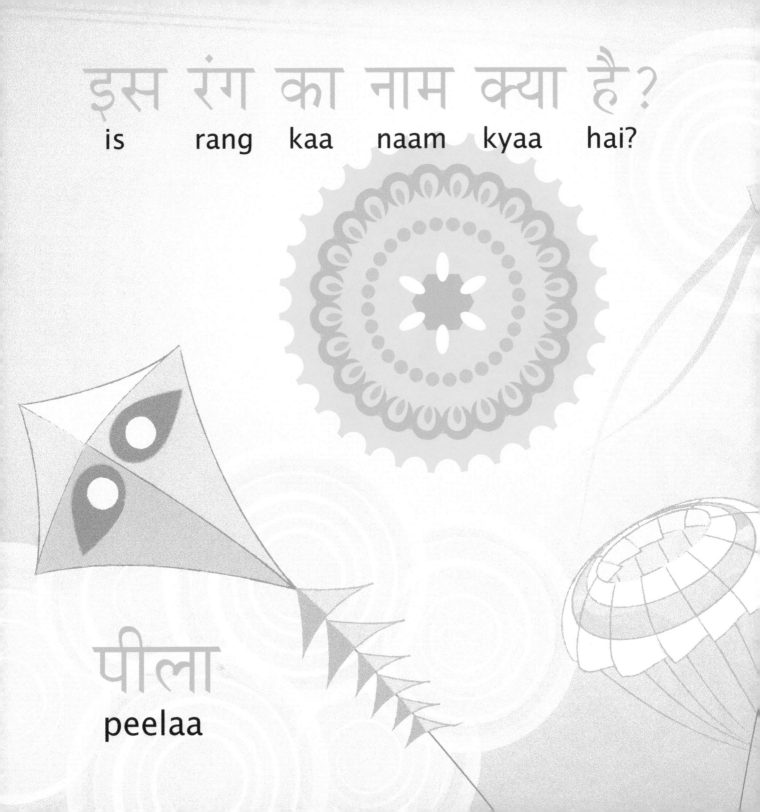

इस रंग का नाम क्या है?
is rang kaa naam kyaa hai?

पीला
peelaa

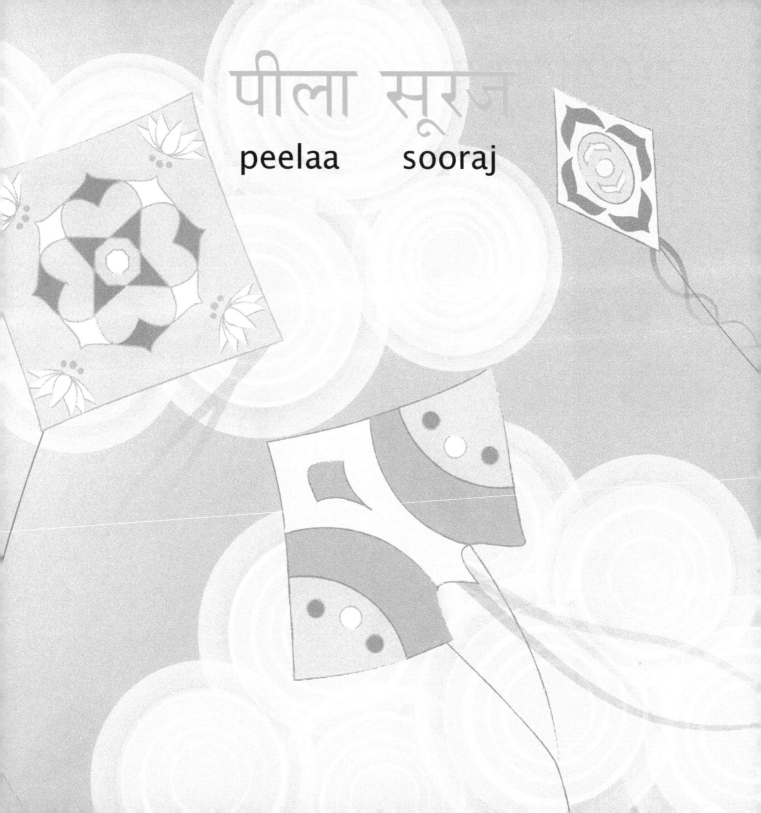

पीला सूरज

peelaa sooraj

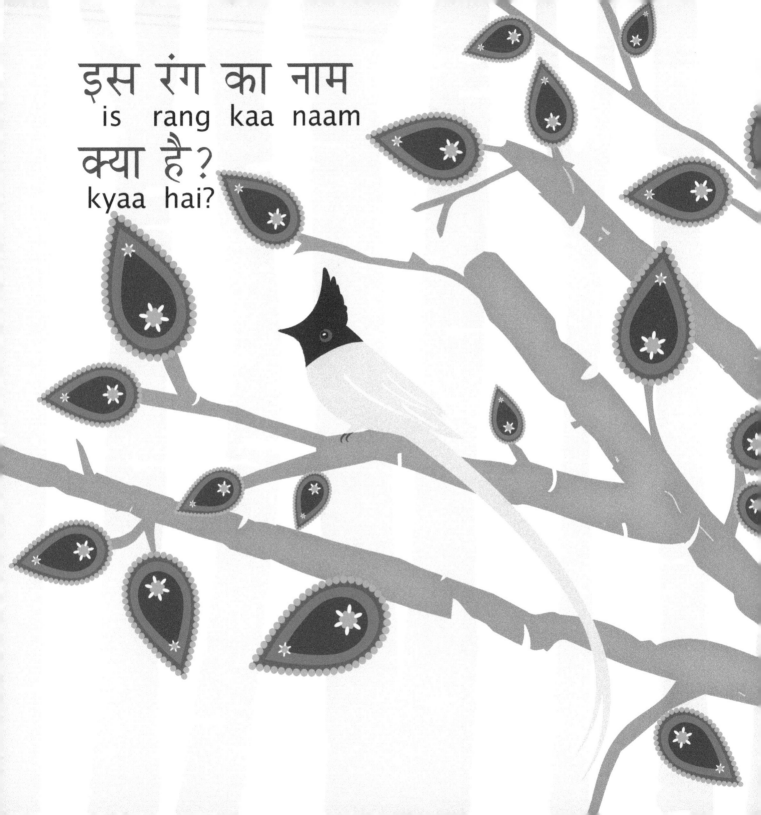

इस रंग का नाम
is rang kaa naam
क्या है?
kyaa hai?

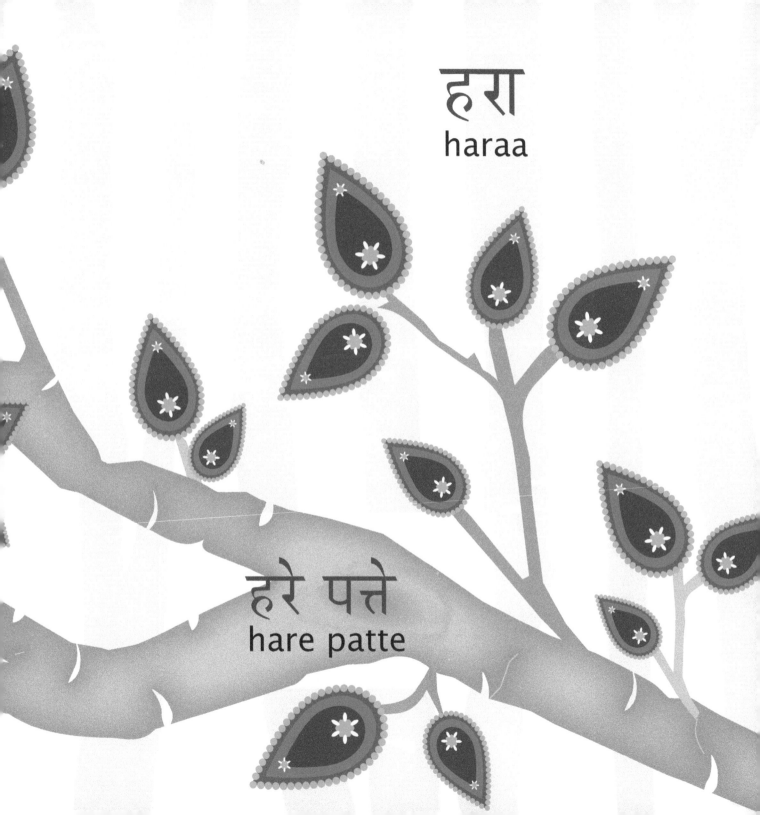

हरा
haraa

हरे पत्ते
hare patte

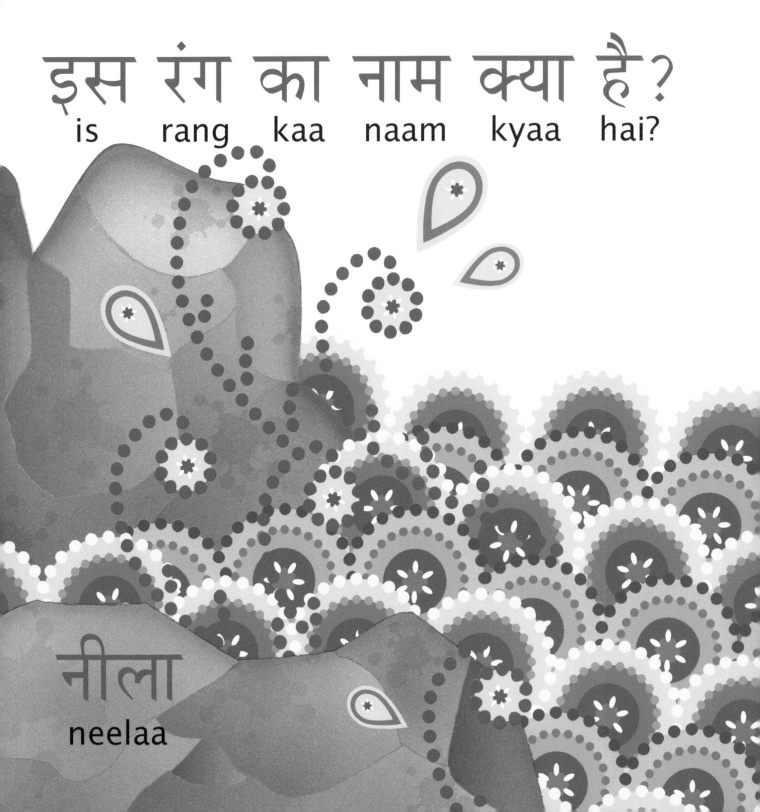

इस रंग का नाम क्या है?
is rang kaa naam kyaa hai?

नीला
neelaa

नीला सागर

neelaa saagar

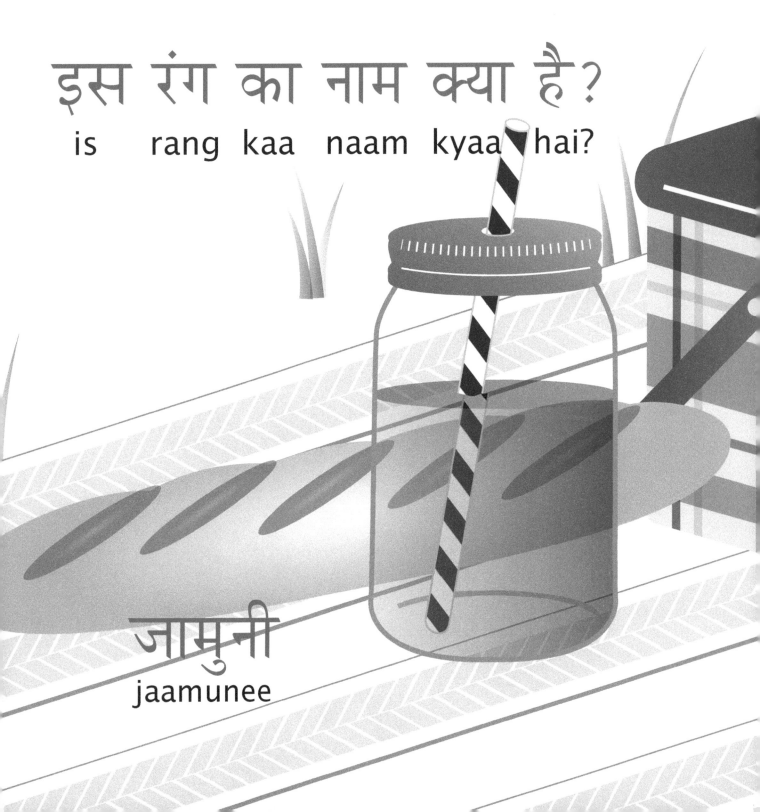

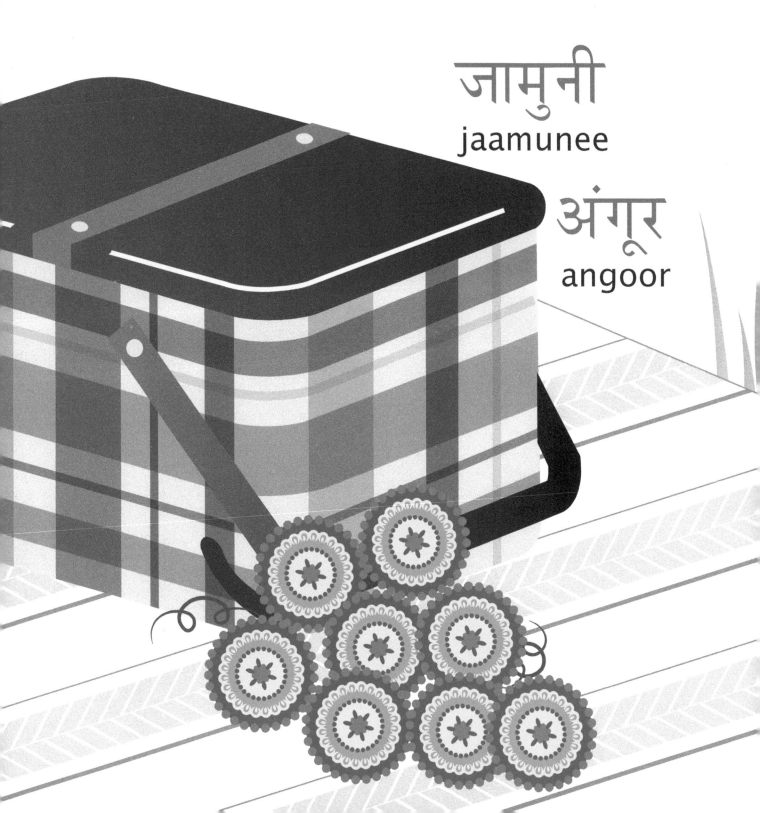

जामुनी
jaamunee

अंगूर
angoor

इस रंग का नाम क्या है?

is rang kaa naam kyaa hai?

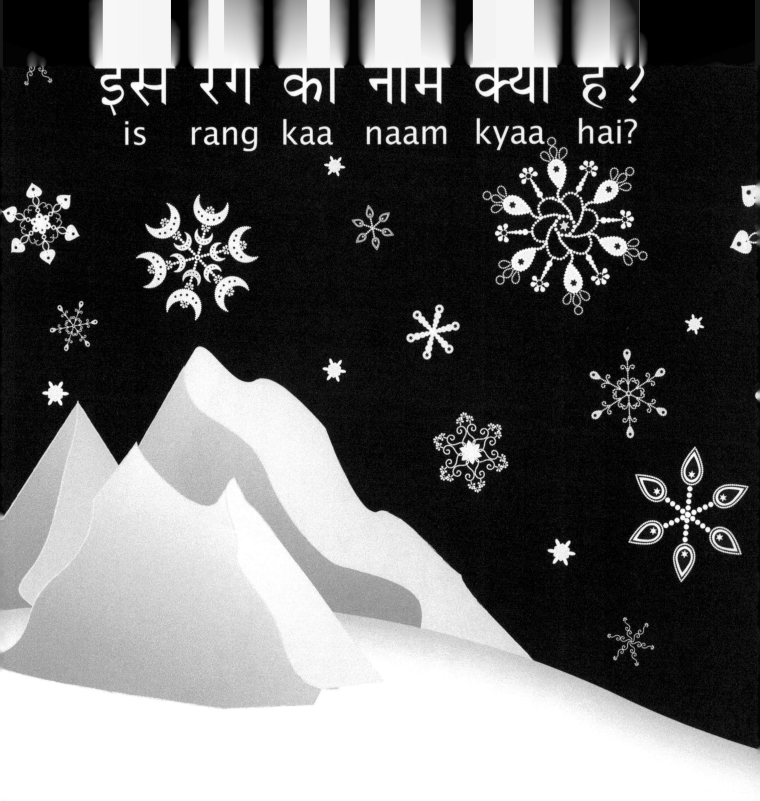

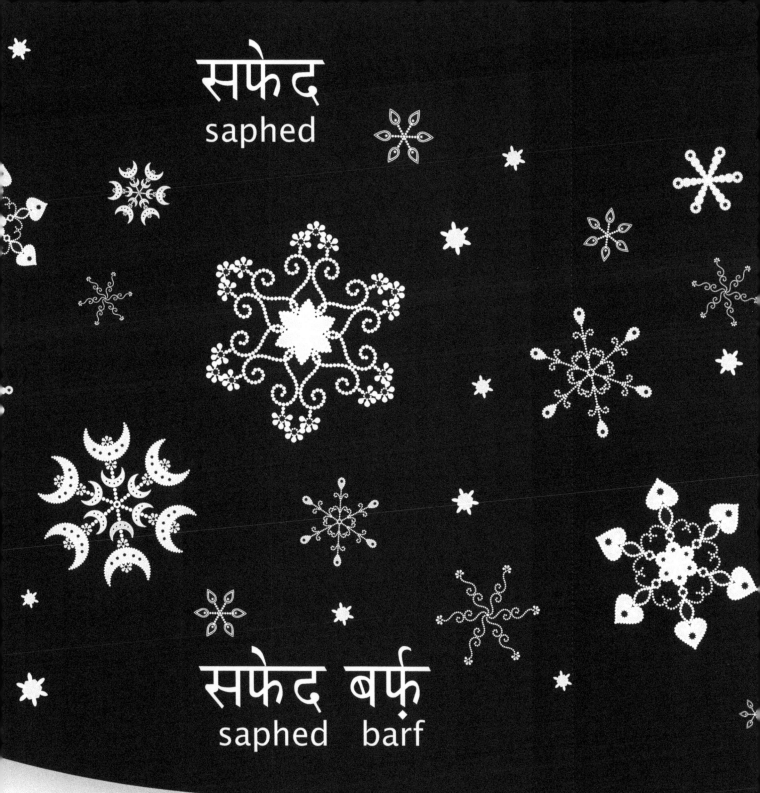

सफेद
saphed

सफेद बर्फ़
saphed barf

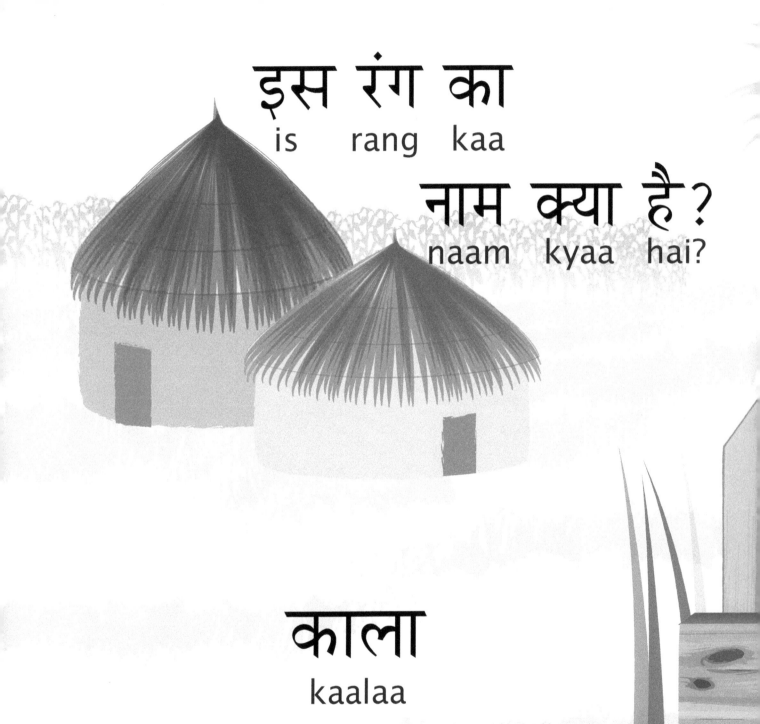

इस रंग का
is rang kaa

नाम क्या है?
naam kyaa hai?

काला
kaalaa

काला कौआ

kaalaa kau'aa

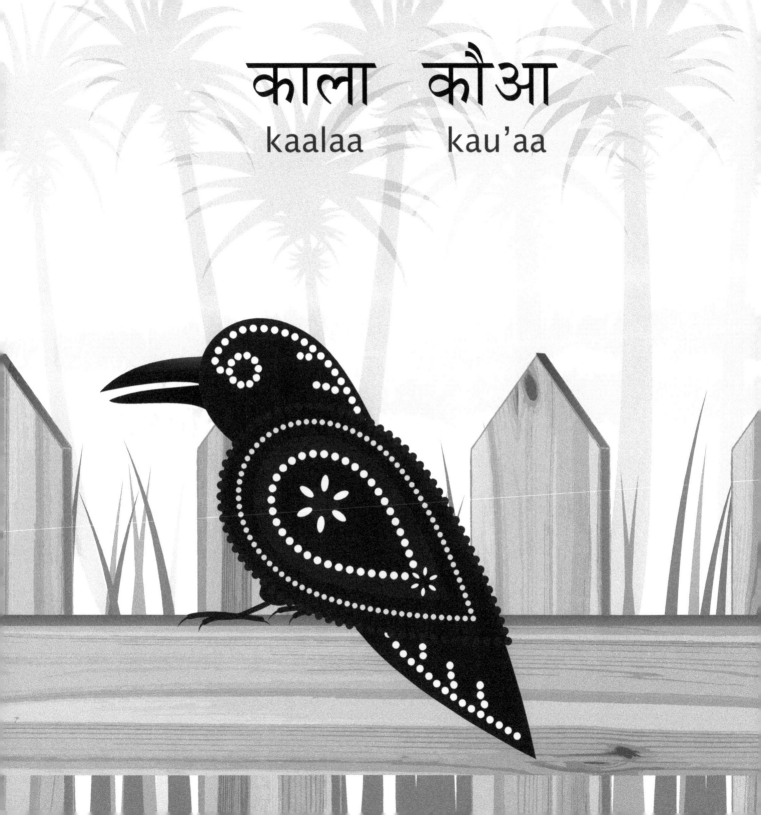

इस रंग का नाम क्या है?
is rang kaa naam kyaa hai?

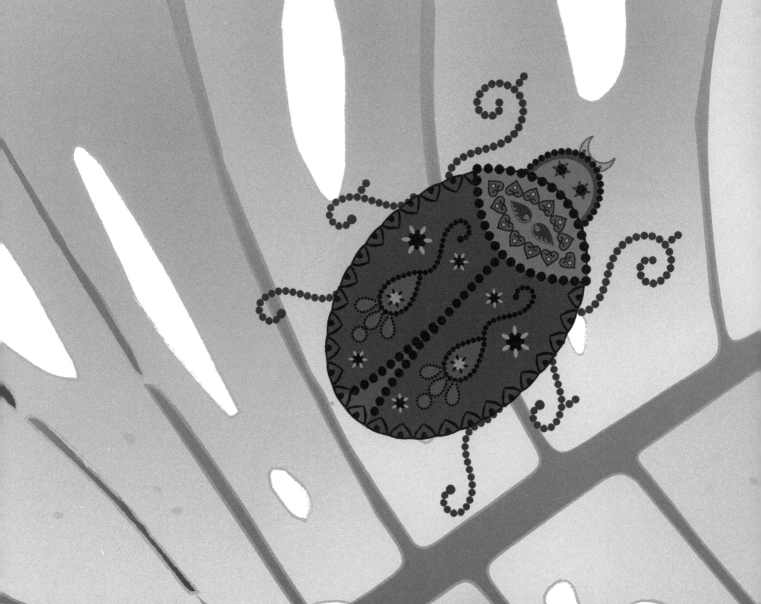

भूरा

bhooraa

भूरा कीड़ा

bhooraa keeRaa

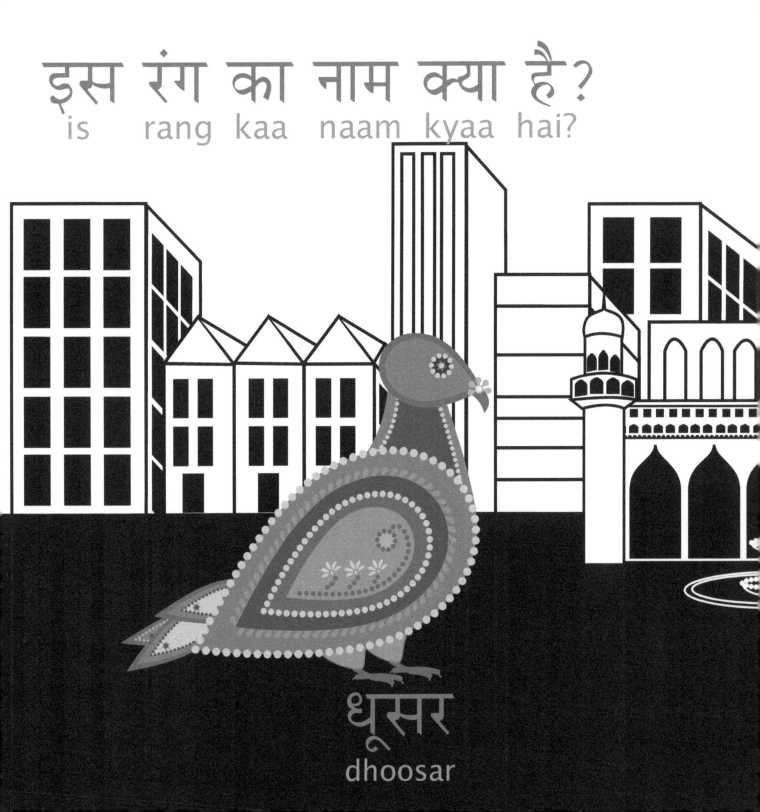

इस रंग का नाम क्या है?
is rang kaa naam kyaa hai?

धूसर
dhoosar

धूसर कबूतर

dhoosar kabootar

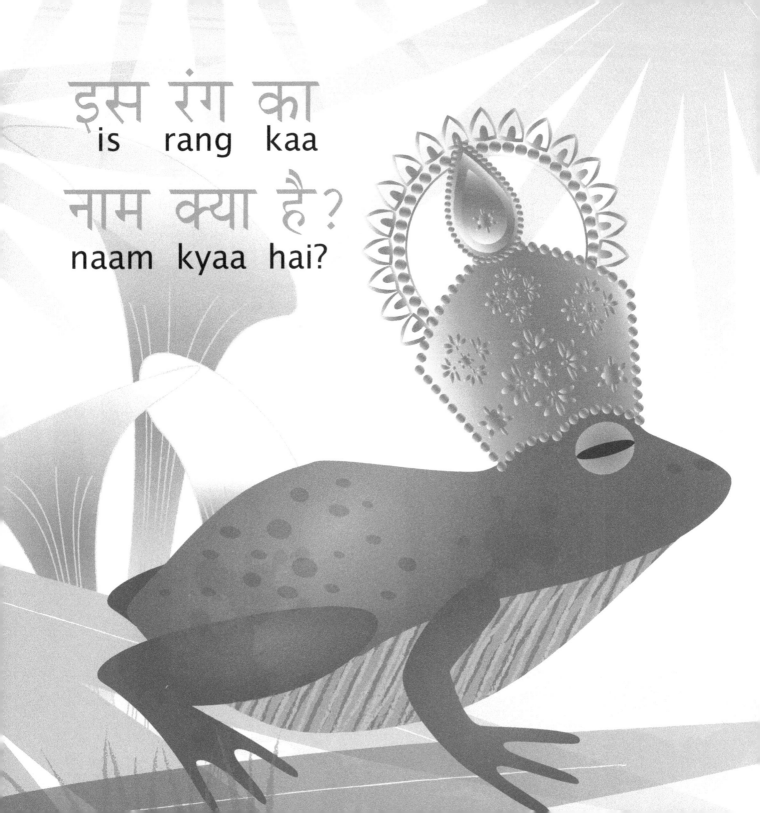

इस रंग का
is rang kaa

नाम क्या है?
naam kyaa hai?

सुनहरा
sunharaa

सुनहरा मुकुट
sunharaa mukuT

इस रंग का नाम क्या है?
is rang kaa naam kyaa hai?

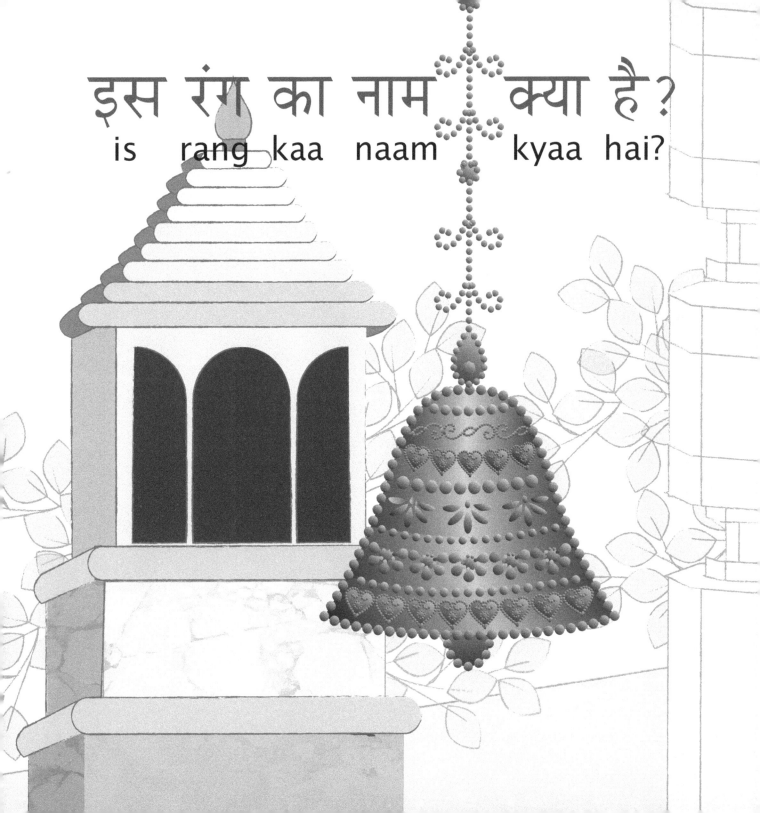

रुपहला
rup'halaa

रुपहली घंटी
rup'halee ghanTee

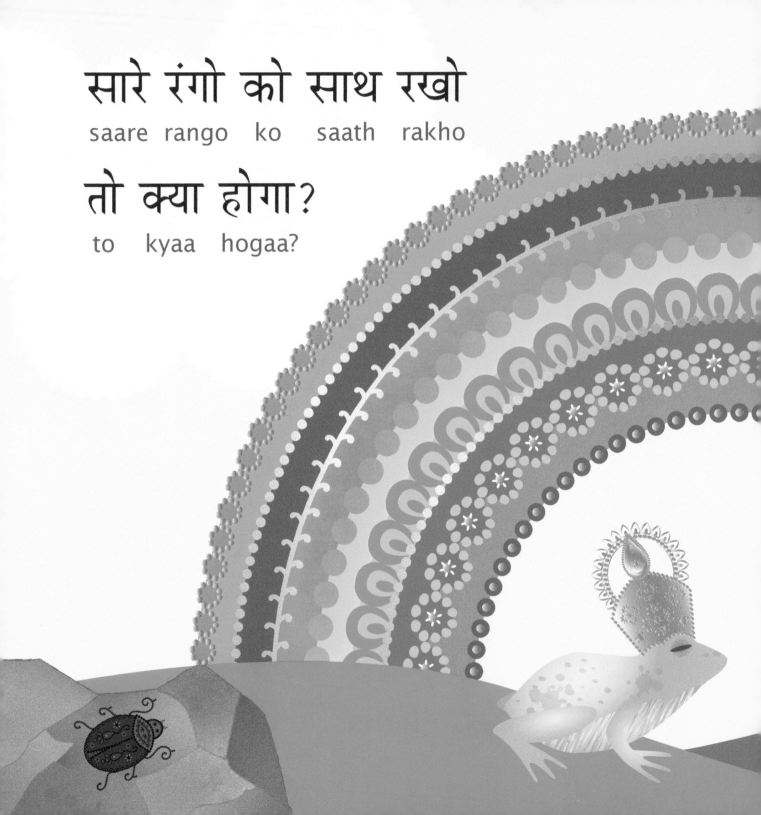

सारे रंगो को साथ रखो
saare rango ko saath rakho

तो क्या होगा?
to kyaa hogaa?

इंद्रधनुष!
indr'dhanuSh

कितना सुंदर है! है न?
kitnaa sundar hai! hai na?

लाल

तुमको कौन सा रंग पसंद है?
tumko koun saa rang pasand hai?

हरा

गुलाबी

नारंगी

पीला

नीला

जामुनी

सफेद

काला

भूरा

धूसर

सुनहरा

रुपहला

CPSIA information can be obtained
at www.ICGtesting.com
Printed in the USA
LVHW071227061218
599464LV00035B/274/P

9 781943 018161